코디숍
네일아트

창의력계발연구소 구성 이은희 그림

 효리원
hyoreewon.com

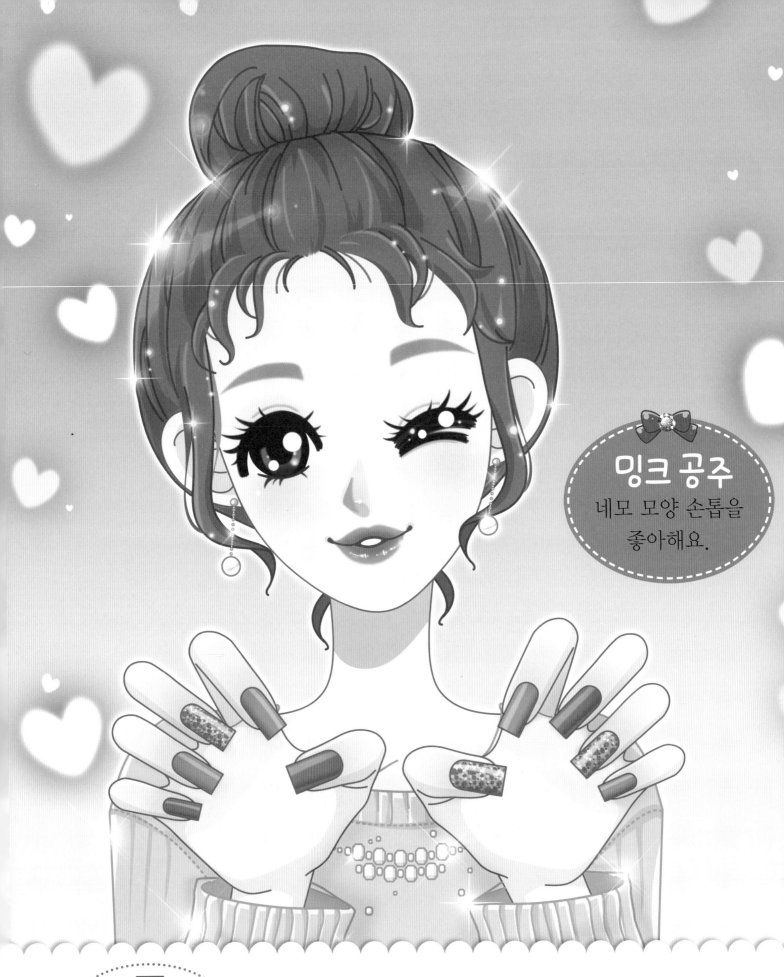

밍크 공주
네모 모양 손톱을
좋아해요.

스퀘어

활동적인 느낌을 주는 모양이에요. 손톱 끝을 직선으로 잘라서 모양을
만들어요. 단, 손가락이 굵은 사람은 더 굵어 보이게 하므로 피해야
해요. 밍크 공주의 손톱을 예쁘게 코디해 볼까요?

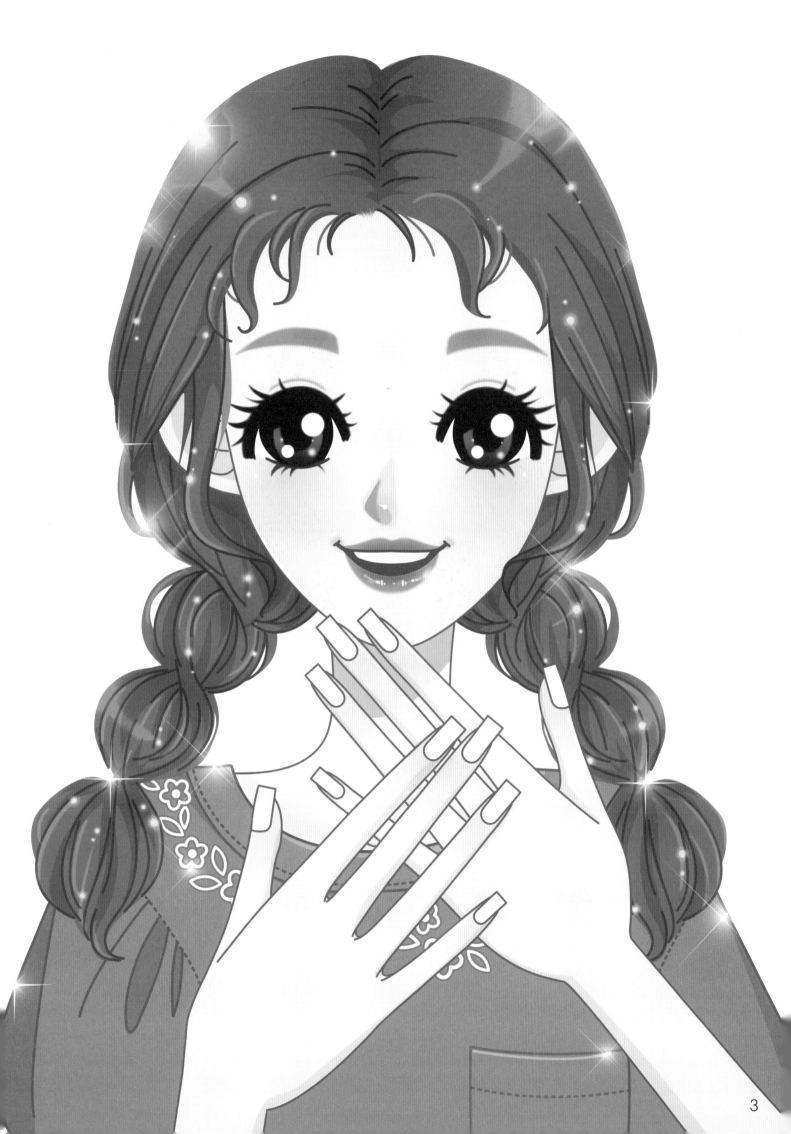

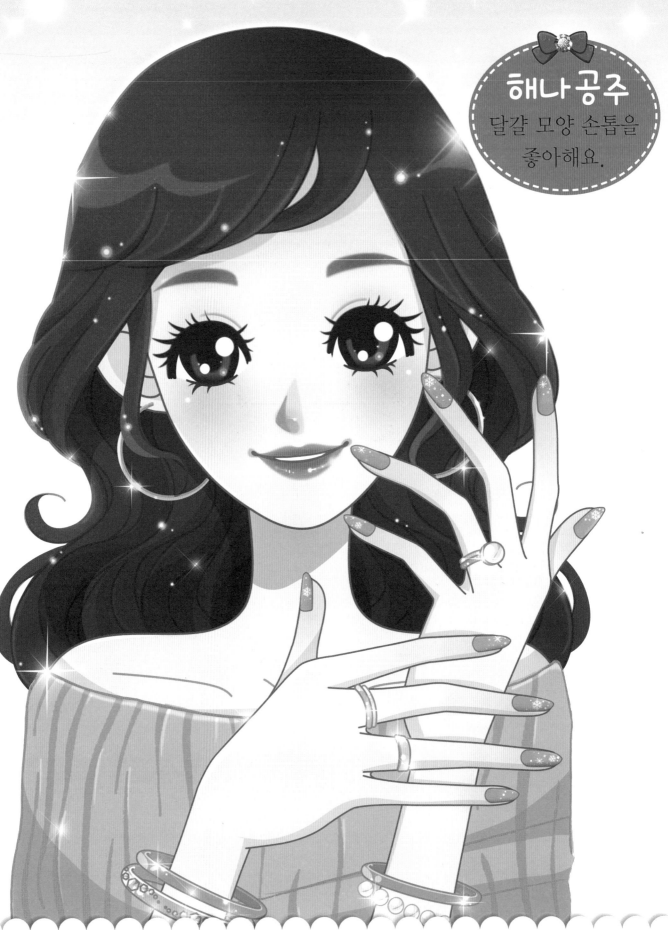

오벌

우아하고 여성스런 느낌을 주는 모양이에요.
손톱의 좌우 끝 부분을 갈되 가운데 부분은 뾰족하게 하는 거예요.
하지만 날카롭게 뾰족하지 않고 약간 둥그스름하게 모양을 내야 해요.
자, 그럼 해나 공주의 손톱을 예쁘게 코디해 볼까요?

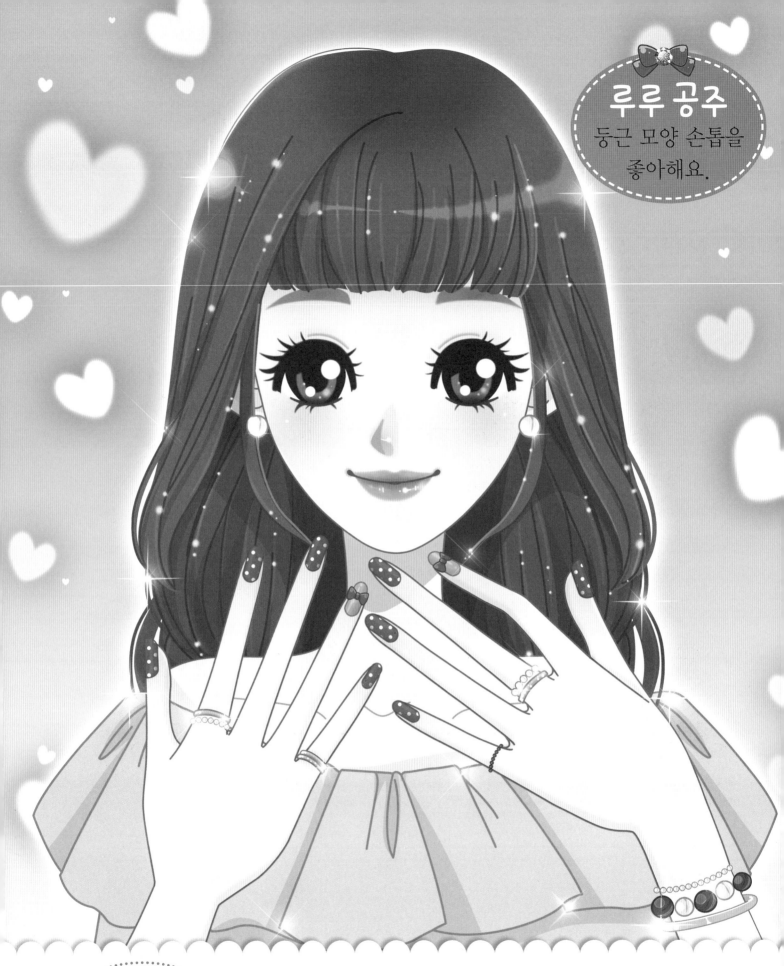

라운드

어떤 손톱에나 어울려요. 특히 손가락이 통통한 사람이 하면
귀여운 느낌을 주어요. 손톱이 자란 경계선을 따라 자르면 돼요.
루루 공주의 손톱을 예쁘게 코디해 볼까요?

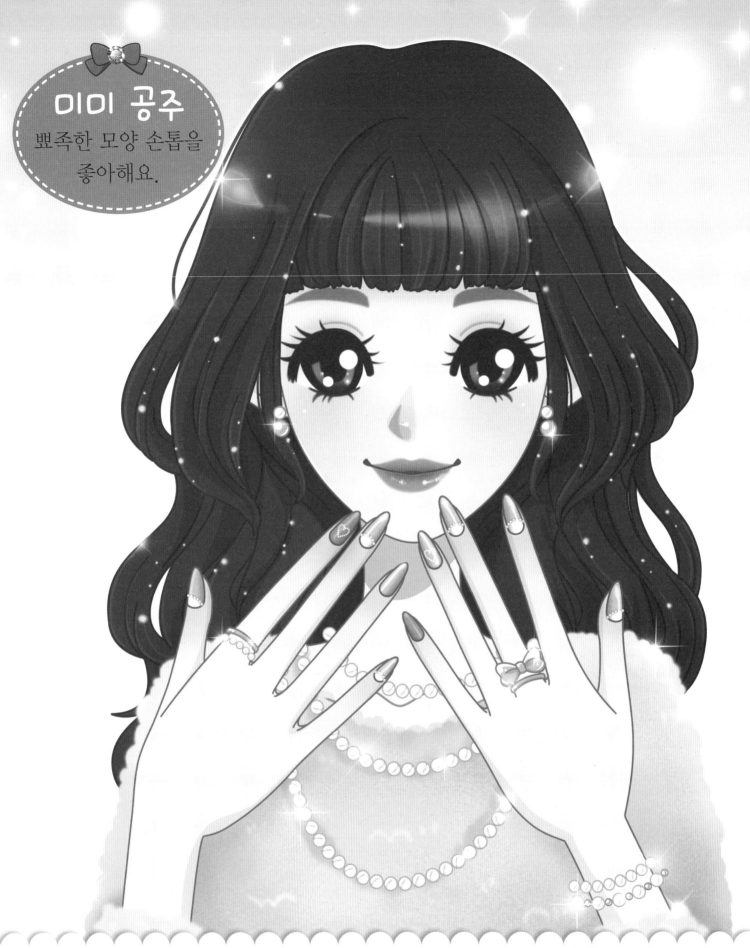

미미 공주

뾰족한 모양 손톱을 좋아해요.

포인트

손가락이 가늘고 길어 보이는 모양이에요. 하지만 부러지기 쉬운 단점이 있어요. 손톱의 좌우 끝 부분을 갈되 가운데 부분은 뾰족하게 하는 거예요. 손가락이 가늘고 손톱이 넓은 사람에게 어울려요. 미미 공주의 손톱을 예쁘게 코디해 볼까요?

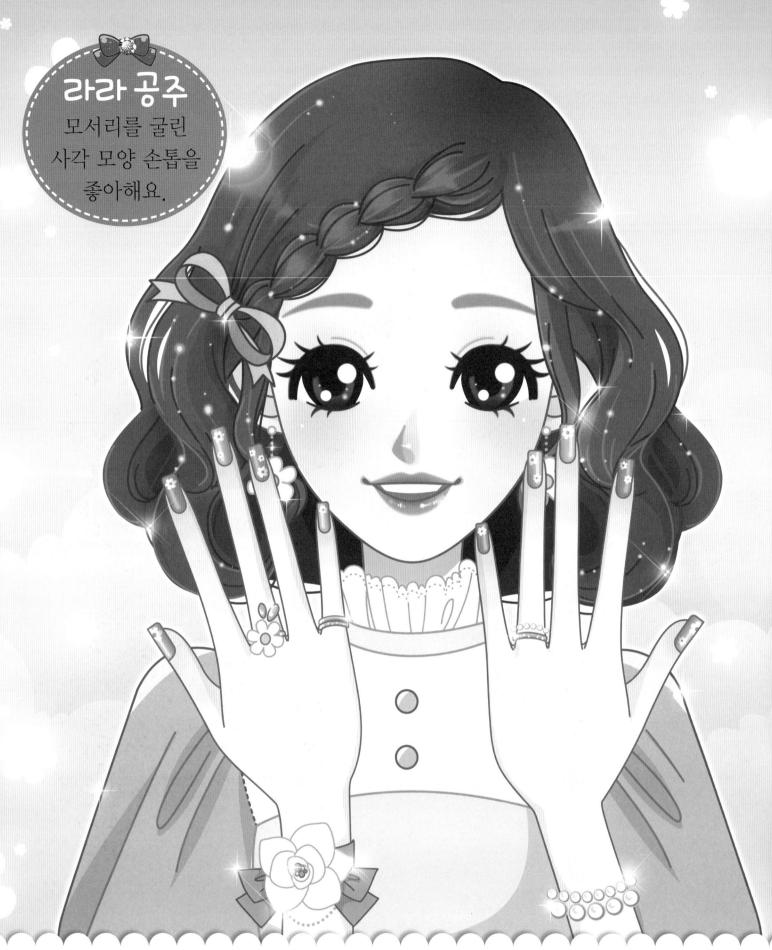

오버스퀘어

도시적이고 세련된 느낌을 주는 모양이에요.
스퀘어처럼 손톱 끝 부분을 직선으로 자른 뒤 양모서리를 살짝
갈아 굴려 주면 돼요. 단, 손가락이 짧고 굵은 사람은 피해야 해요.
라라 공주의 손톱을 예쁘게 코디해 볼까요?

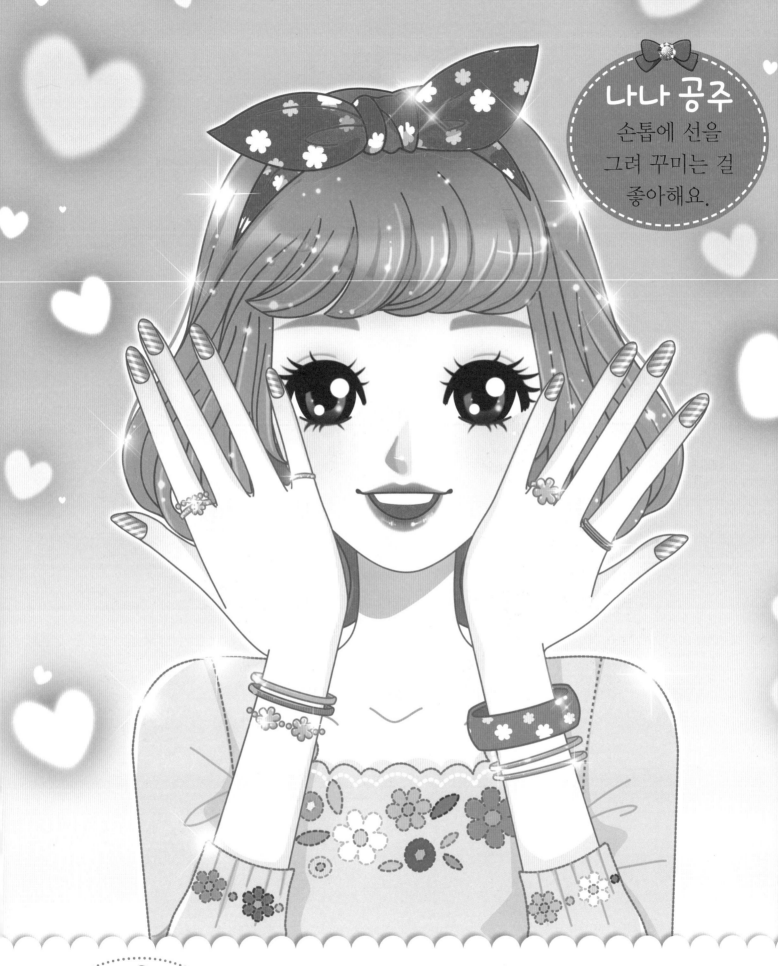

나나 공주
손톱에 선을
그려 꾸미는 걸
좋아해요.

손톱에 좋아하는 색을 전체적으로 칠한 뒤 다른 색으로
선을 그리는 거예요. 아주 세련된 느낌을 주어요.
그럼, 나나공주의 손톱을 예쁘게 코디해 볼까요?

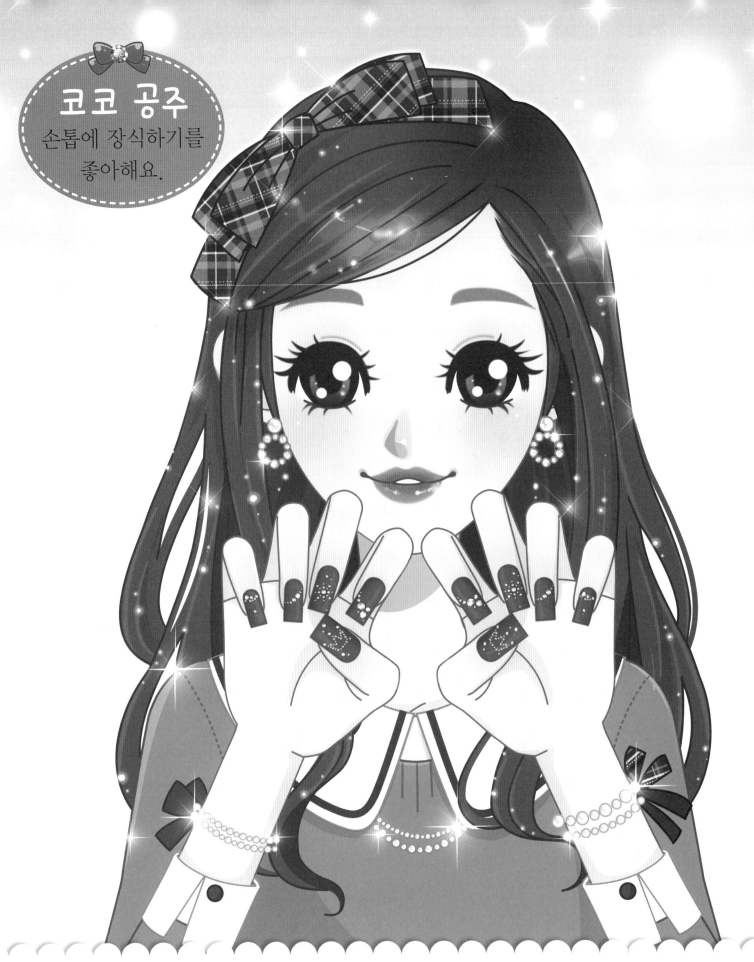

스톤아트

손톱에 큐빅이나 자개와 같은 장식을 붙이는 거예요.
먼저 손톱에 바탕색을 바른 뒤 붙여요. 아주 깜찍한 느낌을 주어요.
코코 공주의 손톱을 예쁘게 코디해 볼까요?

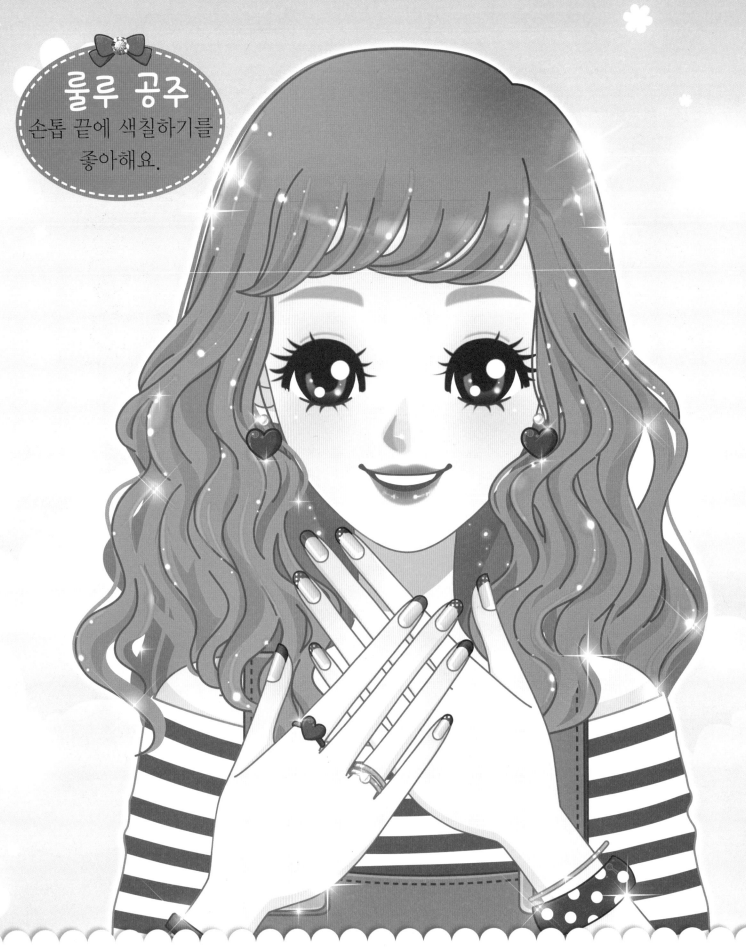

프렌치

손톱 끝에만 색을 칠해서 꾸미는 거예요.
손톱이 길어야 예뻐요. 이때 선은 깔끔하게 칠해야 해요.
자, 그럼 룰루 공주의 손톱을 멋지게 코디해 볼까요?

16

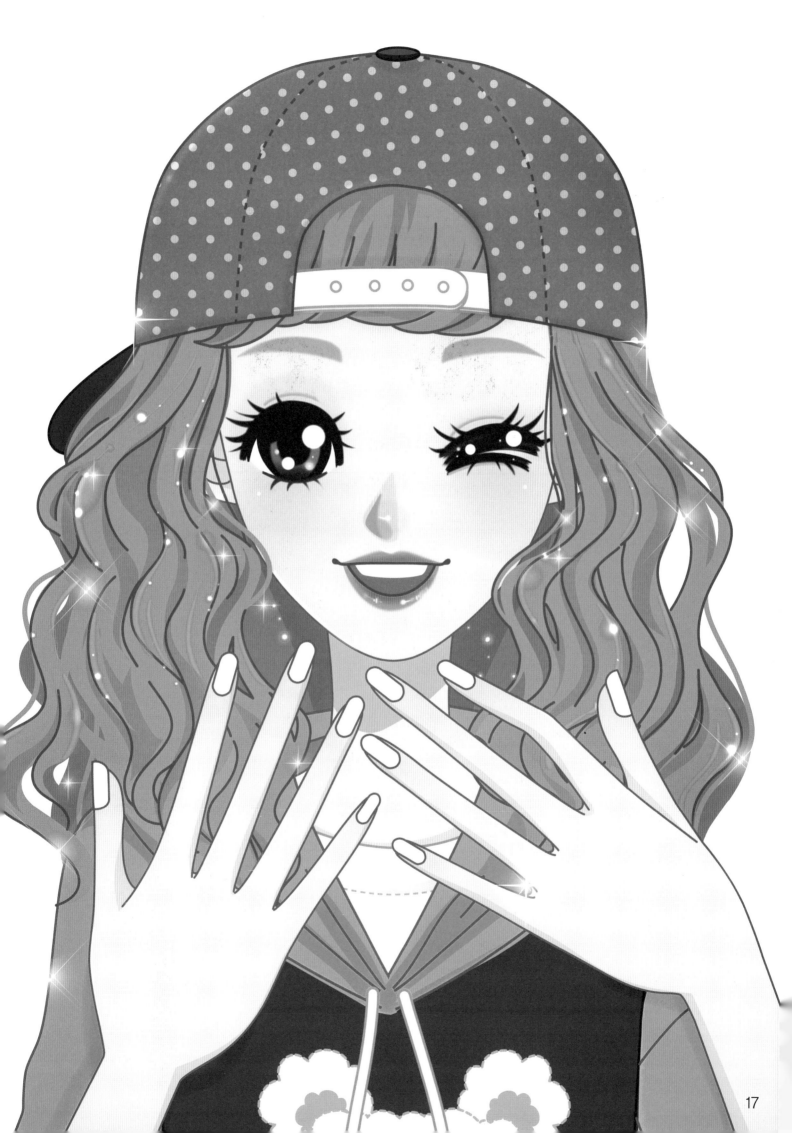

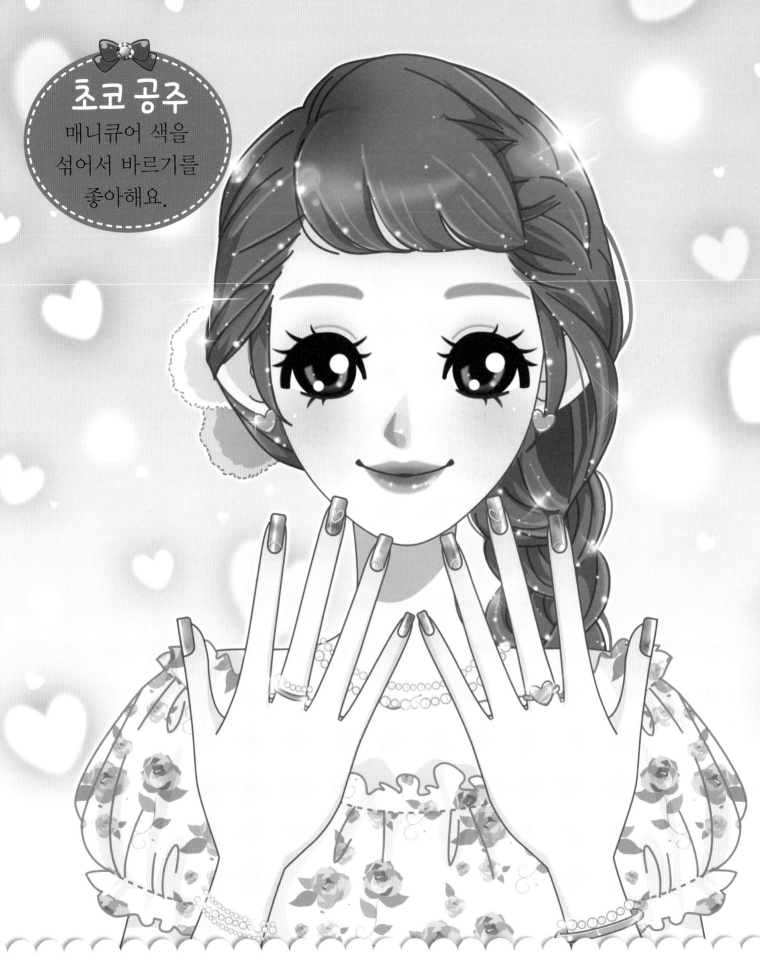

초코 공주
매니큐어 색을
섞어서 바르기를
좋아해요.

마블링

여러 가지 색깔의 매니큐어를 섞어서 문양을 만드는 거예요.
초코 공주의 손톱을 멋지게 코디해 볼까요?

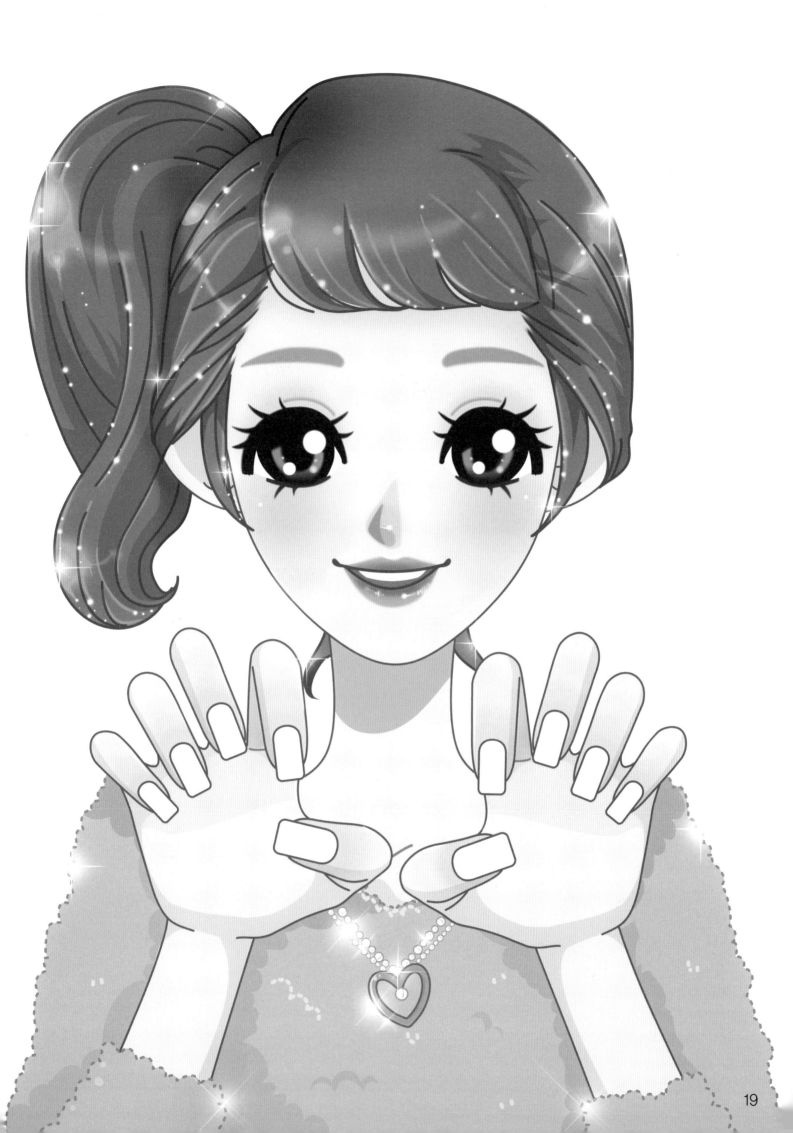

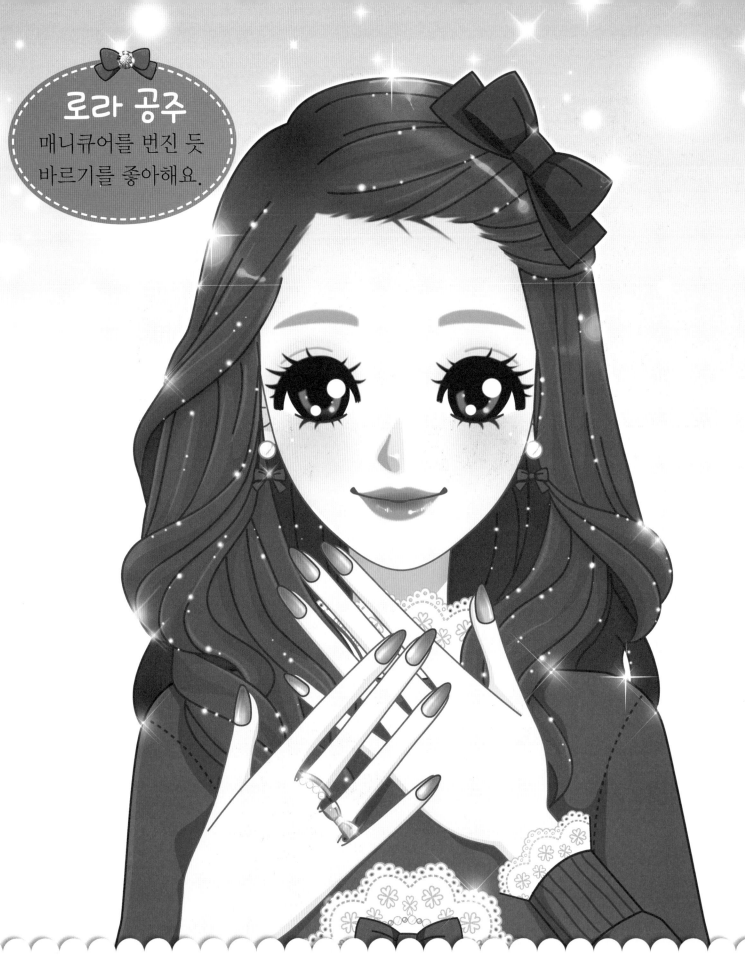

그러데이션

매니큐어를 진한 색에서 점점 연한 색으로 번지듯이 칠하는 거예요.
로라 공주의 손톱을 예쁘게 코디해 볼까요?

20

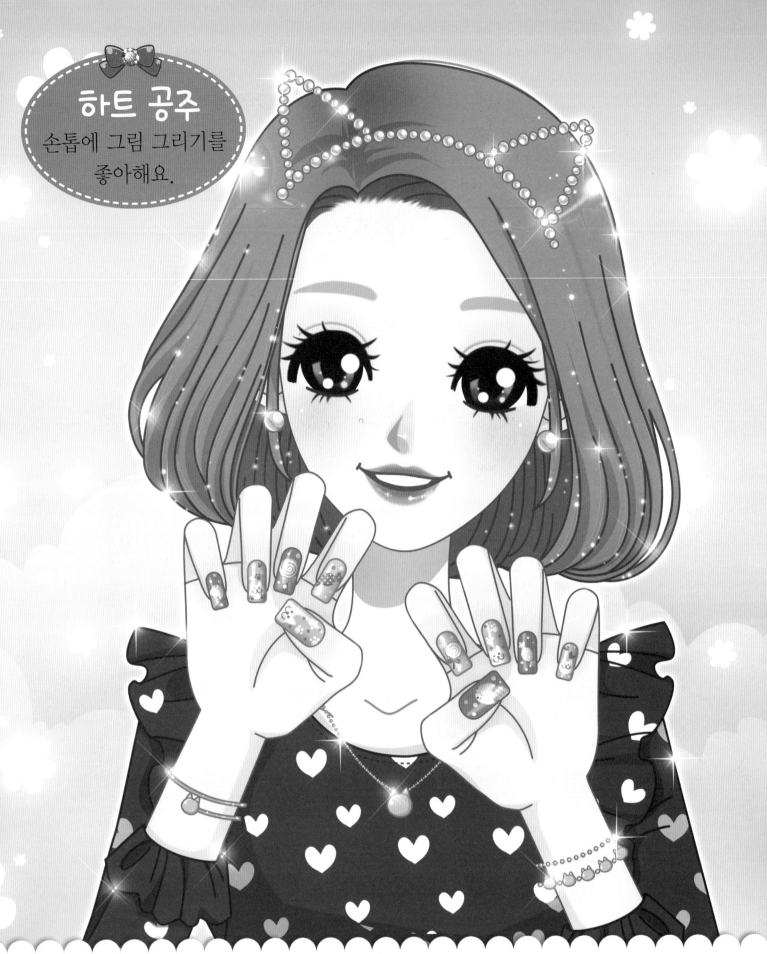

페인팅

손톱에 바탕색을 칠한뒤 원하는 그림을 그리는 거예요. 발랄하고
깜찍한 느낌을 주어요. 자, 하트 공주의 손톱을 코디해 볼까요?

✿ 손톱을 어떻게 꾸미고 싶나요? 자신이 원하는 대로 그리거나 색을 칠해 보세요.

네일아트 팁 매니큐어를 바르기 전에 베이스코트를 발라요. 베이스코트는 매니큐어 색이 손톱에 착색되는 것을 막아 줘요. 손톱 꾸미기가 끝난 뒤에는 탑코트를 발라요. 탑코트를 바르면 광택이 나고, 매니큐어의 색상도 오래 유지돼요. 또한 손톱에 붙인 장식도 보호해 주어요.

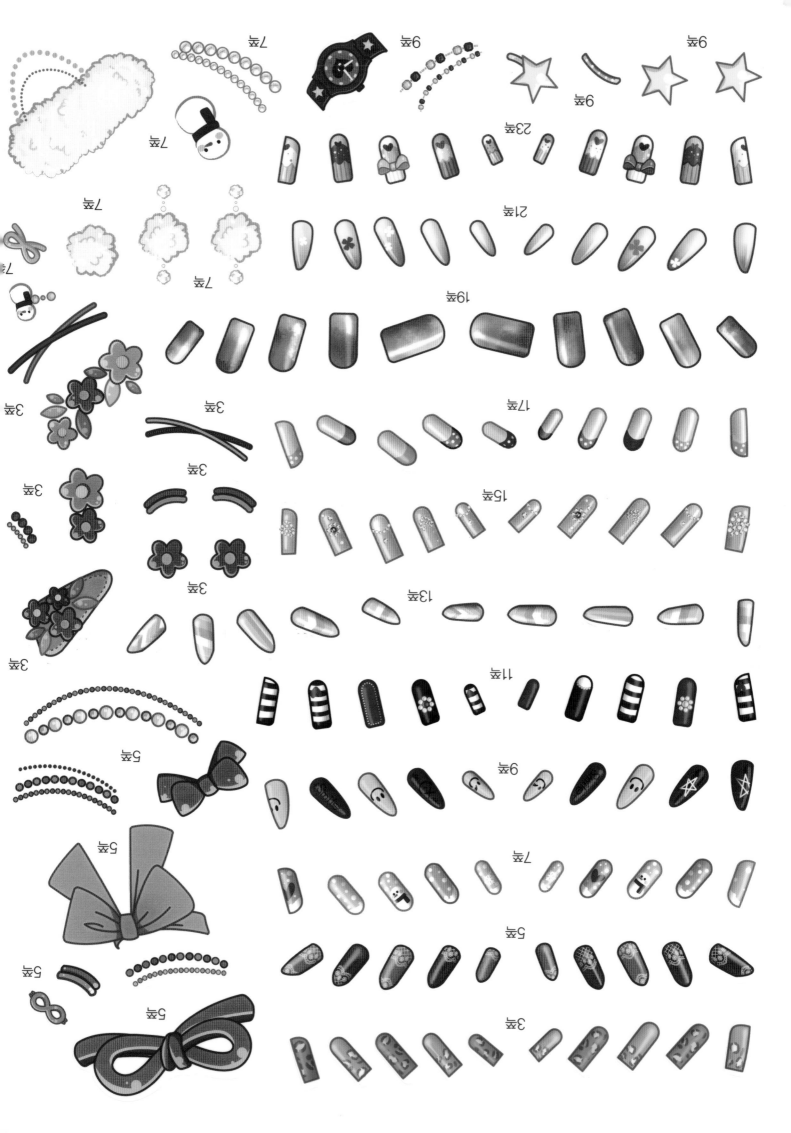

9쪽

11쪽

11쪽

11쪽

11쪽

11쪽

11쪽

11쪽

13쪽

13쪽

13쪽

13쪽

13쪽

13쪽

15쪽

15쪽

15쪽

15쪽

15쪽

15쪽

17쪽

17쪽

17쪽

17쪽

19쪽

19쪽

19쪽

19쪽

19쪽

19쪽

21쪽

21쪽

21쪽

21쪽

21쪽

21쪽

23쪽

23쪽

23쪽

23쪽

23쪽

23쪽

23쪽